澳門水彩畫

Aguarelas de Macau

澳門知識叢書

澳門水彩畫

徐新

三聯書店（香港）有限公司

澳門基金會

責任編輯　俞　笛
裝幀設計　鍾文君

叢 書 名	澳門知識叢書
書　　名	澳門水彩畫
作　　者	徐　新
聯合出版	三聯書店（香港）有限公司
	香港鰂魚涌英皇道1065號1304室
	澳門基金會
	澳門民國大馬路6號
香港發行	香港聯合書刊物流有限公司
	香港新界大埔汀麗路36號3字樓
印　　刷	深圳市德信美印刷有限公司
	深圳市福田區八卦三路522棟2樓
版　　次	2009年3月香港第一版第一次印刷
規　　格	特32開（120mm×203mm）96 面
國際書號	ISBN　978.962.04.2824.1

總序

　　對許多遊客來說，澳門很小，大半天時間可以走遍方圓不到三十平方公里的土地；對本地居民而言，澳門很大，住了幾十年也未能充份了解城市的歷史文化。其實，無論是匆匆而來、匆匆而去的旅客，還是“只緣身在此山中”的居民，要真正體會一個城市的風情、領略一個城市的神韻、捉摸一個城市的靈魂，都不是一件容易的事情。

　　澳門更是一個難以讀懂讀透的城市。彈丸之地，在相當長的時期裡是西學東傳、東學西漸的重要橋樑；方寸之土，從明朝中葉起吸引了無數飽學之士從中原和歐美遠道而來，流連忘返，甚至終老；蕞爾之地，一度是遠東最重要的貿易港口，“廣州諸舶口，最是澳門雄”，“十字門中擁異貨，蓮花座裡堆奇珍”；偏遠小城，也一直敞開胸懷，接納了來自天南海北的眾多移民，“華洋雜處無貴賤，有財無德亦敬恭”。鴉片戰爭後，歸於沉寂，成為世外桃源，默默無聞；近年來，由於快速的發展，“沒有甚麼大不了的事”的澳門又再度引起世人的關注。

這樣一個城市，中西並存，繁雜多樣，歷史悠久，積澱深厚，本來就不容易閱讀和理解。更令人沮喪的是，眾多檔案文獻中，偏偏缺乏通俗易懂的讀本。近十多年雖有不少優秀論文專著面世，但多為學術性研究，而且相當部份亦非澳門本地作者所撰，一般讀者難以親近。

　　有感於此，澳門基金會在 2003 年"非典"時期動員組織澳門居民"半天遊"(覽名勝古蹟) 之際，便有組織編寫一套本土歷史文化叢書之構思；2004 年特區政府成立五周年慶祝活動中，又舊事重提，惜皆未能成事。兩年前，在一批有志於推動鄉土歷史文化教育工作者的大力協助下，"澳門知識叢書"終於初定框架大綱並公開徵稿，得到眾多本土作者之熱烈響應，踴躍投稿，令人鼓舞。

　　出版之際，我們衷心感謝澳門歷史教育學會林發欽會長之辛勞，感謝各位作者的努力，感謝徵稿評委澳門中華教育會劉羨冰女士、澳門大學教育學院單文經院長、澳門筆會副理事長湯梅笑女士、澳門歷史學會理事長陳樹榮先生和澳門理工學院公共行政高等學校婁勝華副教授以及特邀編輯劉森先生所付出的心血和寶貴時間。在組稿過程中，適逢香港聯合出版集團趙斌董事長訪澳，知悉他希望尋找澳門題材出版，乃一拍即合，成此聯合出版之舉。

澳門，猶如一艘在歷史長河中飄浮搖擺的小船，今天終於行駛至一個安全的港灣，"明珠海上傳星氣，白玉河邊看月光"；我們也有幸生活在"月出濠開鏡，清光一海天"的盛世，有機會去梳理這艘小船走過的航道和留下的足跡。更令人欣慰的是，"叢書"的各位作者以滿腔的熱情、滿懷的愛心去描寫自己家園的一草一木、一磚一瓦，使得吾土吾鄉更具歷史文化之厚重，使得城市文脈更加有血有肉，使得風物人情更加可親可敬，使得樸實無華的澳門更加動感美麗。他們以實際行動告訴世人，"不同而和，和而不同"的澳門無愧於世界文化遺產之美譽。有這麼一批熱愛家園、熱愛文化之士的默默耕耘，我們也可以自豪地宣示，澳門文化將薪火相傳，生生不息；歷史名城會永葆青春，充滿活力。

吳志良

二〇〇九年三月七日

目錄

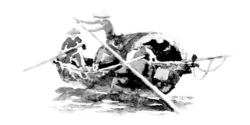

導　言

　　水彩畫是西洋繪畫的一個重要畫種，起源於 15 世紀末歐洲文藝復興運動時期，自 18 世紀起在英國發展成獨立的畫種。英國因此被譽為"水彩畫的故鄉"。不久水彩畫經澳門傳入中國。水彩畫工具輕便，易於攜帶和保存，作畫時用水溶解顏料，在紙上作畫，利用畫紙的白底和水份互相滲融，表現出輕快、濕潤、透明和鮮艷的效果。它很快被中國畫家和觀眾接受，並且形成強有力的畫派。水彩畫的興起與近代地誌學、建築學、實用工藝美術及廣告設計的發展有很大的關係。由於水彩畫具有輕盈、明快、潤澤等特色，水彩畫具有其它畫種所沒有的透明度、流動感、變幻色以及筆法的運用等技巧，而產生獨特的藝術魅力。水彩畫也是近代廣告美術設計所必須具備的基本功，中國 20 世紀 30 年代風行的月份牌年畫和現代流行的噴畫藝術實質上就是水彩畫基礎上派生出來的兩個商業化的支流而已。

　　目前水彩畫是澳門最流行的畫種，也是澳門美術領域的強項。自從 180 年前英國畫家錢納利（George Chinnery,

1774-1852）在澳門定居後，水彩畫這個屬於西方的畫種，很快被澳門人所接受，錢納利的學生中既有土生葡人，也有中國人、歐洲人。一個半世紀以來，澳門形成了一支水彩畫家隊伍。歐洲式的水彩畫技巧在中國文化的薰陶下，融入了東方的筆墨和色彩。澳門的水彩畫既有歐洲繪畫的絢麗和熱情；又有中國繪畫的樸素和含蓄，這是一種十分自然的融合。

澳門水彩畫家取得的成就足以證明，在澳門，東西方文化不僅可以和平共處，而且能夠相互融匯，潛移默化。因此在澳門文化肥沃的土壤中，必然會產生具有澳門特色的文藝作品。

水彩畫初入澳門

錢納利

17、18 世紀是英國向外殖民擴張的歲月，也是英國進行工業革命的年代。"時勢造英雄"，英國的水彩畫大師泰納（William Tuner, 1775-1851）和康斯坦布爾（John Constable, 1776-1837）應運而生；"英雄造時勢"，英國水彩畫領導了抒情主義的新思潮，促使英國繪畫進入它的黃金時代。與此同時，英國肖像畫大師雷諾茲（Joshua Reynolds, 1723-1792）創建了英國皇家美術學院，他和另一位英國肖像畫大師勞倫斯（Thomas Lawrence, 1769-1830）使肖像畫藝術流行於世，並佔據歐洲畫壇的統治地位達一個世紀之久，英國歷史上傑出的水彩畫家和肖像畫家幾乎都產生在這個時期。

喬治・錢納利就是這個群星燦爛時代的一顆明星，他是 18、19 世紀英國繪畫藝術在東方的傑出代表。他也是歷史上第一個將西方成熟的水彩畫帶到澳門的畫家，從而使水彩畫作為獨立的畫種引進中國內地。

錢納利 28 歲就離開英國到東方，他在印度住了 23 年，接着於 1825 年 9 月 29 日搭乘蒸汽輪船"海蒂"號（Hythe）到達澳門內港。之後就在澳門住了 27 年。因此，錢納利的

繪畫藝術大體上可以分為兩個時期：印度時期和澳門時期。

　　根據目前公開展覽和印製的錢納利作品統計，其印度時期的作品中，人物肖像畫居多，風景畫較少。從這個時期的作品來看，錢納利的繪畫技巧沒有完全成熟，個人風格也沒有形成，許多畫面有類似學院式的習作，近似荷蘭畫家們的習慣畫法，畫幅中的印度人物形象大同小異、雷同重複，水彩風景畫用筆拘謹、瑣碎。"印度時期"錢納利的繪畫藝術還處於不穩定的探索階段。

　　進入"澳門時期"，錢納利繪畫技巧明顯的成熟了，他的畫開始擺脫荷蘭畫派和英國學院式習作的束縛，他的水彩風景畫超越了以古代建築為旨趣的考古學式地形畫規範，進行另闢蹊徑的探索。27 年的澳門歲月使錢納利對澳門人和澳門風景產生了強烈的感情和非凡的表現能力，這種感情和能力源於他對澳門深入的觀察和切身體驗。

　　"欲把澳門比西子，淡妝濃抹總相宜。"錢納利面對澳門人和澳門景色作畫時，時而精雕細刻；時而粗獷豪放；時而濃墨重彩；時而輕描淡寫。他陶醉在澳門東西方文化交匯的情調之中。

　　"澳門時期"是錢納利繪畫藝術的成熟時期，扎根在澳門肥沃的文化土壤中，錢納利的水彩畫是一朵盛開的奇葩。

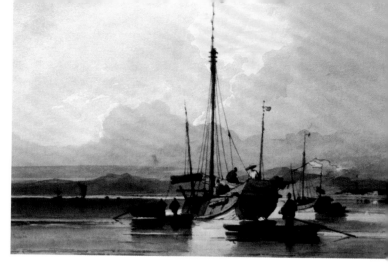

帆船 錢納利

　　在澳門的 27 年間，錢納利對澳門、香港、廣州以及珠江三角洲的風景、建築和人物作了數以千計的速寫和淡彩。錢納利幾十年如一日，筆不離手，用鉛筆、炭筆、鋼筆等工具，作黑色、棕色的扼要線條，有時適當敷以淡彩，收集素材、記錄形象資料，以鍛煉觀察和表達物象的形體、結構、動態、明暗關係。錢納利通常用速寫和淡彩為習作或創作起稿，這些素描速寫不僅為錢納利積累了大量的創作資料，也為後人研究錢納利的觀察方法、創作的步驟提供了重要的依據。這些線條活潑、色彩單純、形象生動、言簡意賅的素描、淡彩、速寫，本身也具獨立的藝術價值。

　　錢納利繪製的《火災前的大三巴教堂》、《廣州十三行》、《章官行的屋頂》和《香港皇后大道中街景》這一類

速寫和淡彩不僅具有高度的藝術價值,而且成為研究澳門、廣州和香港近代史的主要參考文獻。

　　錢納利在澳門,特別對媽閣廟廣場、市政廳前地、玫瑰堂和營地街市路口情有獨鍾,在那裡他描繪了內港漁舟、街景、大排檔、理髮匠、打鐵工人、小販、商人、買辦、賭徒、轎伕和乞丐。錢納利所作的這批素描、速寫和淡彩,是充滿生活氣息的風俗畫,與中國宋代名畫家張擇端的長卷《清明上河圖》、清代畫家蘇六朋的情趣不謀而合,有異曲同工之妙。這證明了中國傳統文化藝術對錢納利產生了潛移默化的影響,也顯示了錢納利對澳門華人社

媽閣廟　　錢納利

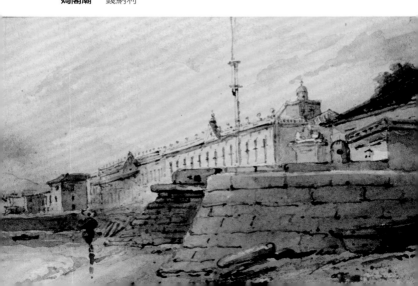

會細緻入微的觀察和理解。

錢納利"澳門時期"的風景水彩畫擺脱了英國考古地形畫規範和矯揉造作的田園風景畫的影響，其筆下的澳門、香港、廣州的珠江三角洲充滿了清新的空氣、輕鬆、嫻雅和樸素的形象，出色地再現了中國的情調，又融合了畫家的感情。除了錢納利，迄今為止還沒有第二個西方畫家能夠如此準確地描繪澳門的神韻，畫出澳門夏季暴風雨之後清凉的海風、濕潤的空氣和瞬息萬變的雲彩。

當 20 世紀末我們處在珠三角地區空氣污染的惡劣環境之中，大家才醒悟到，這些清新脱俗的水彩畫是錢納利留給澳門最珍貴的歷史記憶。

錢納利在"澳門時期"的水彩畫《南灣》、《媽閣廟》、《玫瑰堂》、《中國帆船》等系列作品，標誌了他水彩畫技法達到爐火純青的境界。他善於處理色彩、水斑、陰影等水彩畫各種造型因素的關係，營造地方風味和氣氛。錢納利的才華在澳門迷人的景色中得到淋漓盡致的發揮，水彩筆在他手中天馬行空般自由馳騁。錢納利用明麗透徹的色彩，輕巧瀟灑的筆觸，描繪了珠江三角洲、伶仃洋轉瞬即逝的陽光和薄霧中的漁舟帆影，這些水彩畫一氣呵成，具有音樂的韻味，發出寶石般的光輝，達到了神秘莫測的境界。

　　維多利亞時代是英國歷史上的黃金時代，也是英國藝術最成熟、最繁榮的時代，在這個時期有幾個不同的畫派先後或並行發展着，它們互不排斥，相映生輝。錢納利作為那個時期英國繪畫在中國唯一的代表人物，他本身就是一個複雜的藝術綜合體。他的作品折射出多種藝術流派的光彩，是座豐富的藝術寶庫。

　　錢納利又是繼郎世寧（Giuseppe Castiglione, 1688-1766）之後對中國畫壇產生第三個衝擊波的西洋畫家。意大利畫家郎世寧由於受制於乾隆皇帝，所以他的繪畫藝術的影響局限於宮廷、上層社會和京畿官僚。而錢納利則不同，他在澳門鵝眉街創辦畫室，公開賣畫授徒，他收的學生喇呱（關喬昌）、巴普蒂斯塔、屈臣、普林史柏等代表了中國、葡國、英國、印度等不同國籍的畫家，他們在澳門、香港、廣州和珠江三角洲地區產了廣泛的影響，形成了一個有很大影響力的錢納利畫派。19世紀澳門、香港、廣州等地的商界、官場都以收藏錢納利的畫為榮。隨着旅遊業的發展，產生了摹仿錢納利畫風的商品畫，直至20世紀上半葉在中國流行的月份牌年畫中，都能看到錢納利水彩畫留下的深刻烙印。

　　清咸豐二年（1852），錢納利在澳門逝世，永遠安息在

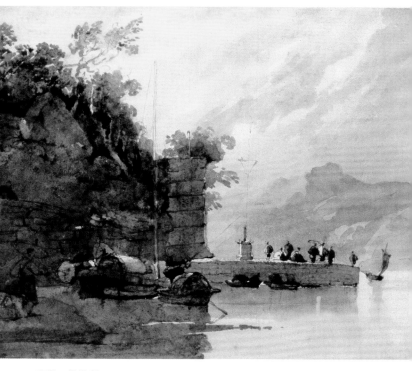

南灣 錢納利

澳門白鴿巢公園旁基督教墳場，他的"畫魂"和這座美麗的小城共存。

抗戰時期的澳門水彩畫

史密羅夫

　　另一位曾大量描繪澳門風光的藝術家名叫喬治‧史密羅夫（George Smirnoff，1903-1947），曾譯名：佐治‧斯美諾夫。

　　1944 年 12 月 20 日，澳門《市民日報》刊登了一段非常簡單的消息，標題是"西洋畫家亦開個展"，接着是短短 63 個漢字："西人畫家佐治‧斯美諾夫在上海、香港各地久獲盛名，現任南灣聖路易斯中學教授，茲定於今日開個人展覽會，期間廿一日起至廿三日止，由下午兩點至六點。"這份現已發黃的剪報，宣告史密羅夫的水彩畫在澳門首次亮相的時刻。

　　史密羅夫出生於俄羅斯的海參崴，他的命運多舛，一輩子顛沛流離。他 8 歲時為逃避戰亂隨母親流亡到中國哈爾濱，25 歲在哈爾濱讀大學。工程與建築系畢業，獲得赴美國留學的獎學金。由於家庭的原因，他放棄了赴美國深造的機會，先後在中國的青島和哈爾濱從事建築設計工作。1937 年為逃避日本侵華戰爭，他拖兒帶女經上海逃到香港。但是好景不長，1941 年冬日軍進攻香港，史密羅夫曾參加香港防衛隊抵抗。日軍佔領香港後，史密羅夫於

1943 年 10 月 27 日 40 歲生日當天被日軍逮捕，羈押在赤柱監獄。雖然只關了一個月就被釋放，但是這場牢獄之災使他意識到在日本法西斯統治下的香港已經無法生存，他把目光轉向珠江口西岸的小城 —— 澳門，他和妻子策劃了逃亡澳門的行動。由於船票昂貴，史密羅夫全家五口分兩批來澳，先由史密羅夫帶大女兒愛蓮逃到澳門，安頓下來後，他的妻子攜小女兒蓮娜和兒子亞歷山大經歷了種種波折後，終於到達澳門，實現了全家團聚。澳門的古老傳統和熱情喚醒了他的藝術天份。而長期接受多元文化背景薰陶的澳門，對史密羅夫來說就是一個國際化的都市和天堂。

史密羅夫生不逢時，他所處的 20 世紀上半葉缺乏畫家們嚮往的那種風花雪月和閒情逸致。他在局勢動盪、戰火紛飛的大時代驛旅中一個抉擇連接另一個抉擇，從哈爾濱到青島，從青島到香港，最後於 1944 年才落腳於澳門這片小小的土地。在這裡，他與家人度過了一年多的平靜時光，於 1945 年戰爭結束後才離開。自從日本發動侵華戰爭以來，澳門基於特殊的歷史原因，以中立區角色隔絕於血腥殺戮的戰場外而成為烽火中的孤島，亞細亞唯一的綠洲。

1941 年 12 月，太平洋戰爭爆發，大批的難民蜂擁而

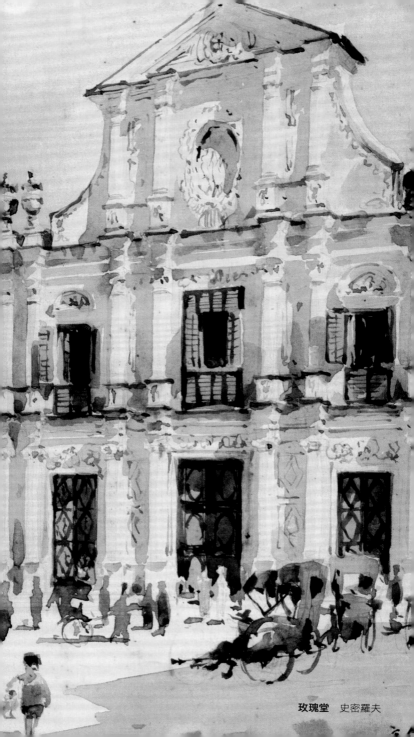

玫瑰堂　史密羅夫

至，對澳門的社會和環境造成極大壓力：飢餓、疾病、搶劫、物資短缺、漢奸橫行等等。在這樣的境況中，史密羅夫只好放棄建築設計師的專業，轉而以手中的畫筆來維持生計。值得慶幸的是，他在美術上的成就獲得了廣泛的友誼和支持。當時澳門政府經濟局長伯多祿·約瑟·羅保（Pedro José Lobo）是他的知音。羅保買下史密羅夫的數十幅

從聖保祿炮台看聖保祿牌坊　史密羅夫

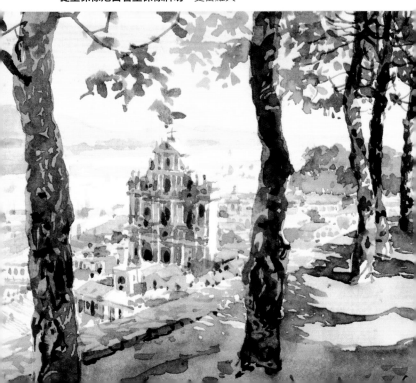

作品,將其全部捐獻給澳葡政府,使之成為賈梅士博物院的重要收藏。史密羅夫亦因而得以養活一家五口。在此期間,他熱衷於參加本地的文化活動,諸如繪畫歌劇佈景、設計標誌、教授水彩畫等等。喬治·史密羅夫正是在戰爭陰霾的籠罩下尋找並找到了澳門這樣一個安全和寧靜的港灣。澳門為他提供了一個舒適的工作環境,使他得以描繪澳門的勝景和風土人情。這些作品現在已經成為澳門藝術博物館所收藏的 19 世紀各國藝術家有關澳門風情作品的一部分。

澳門藝術博物館館長吳衛鳴對史密羅夫評價很高:"作為一位出色的建築設計師,他確實擁有別於常人的空間感及立體結構感,並使之成功地表現在通透和諧的水彩畫作之上,散發一種純粹的、概括的、經由個人感知提煉出來的清新意象。無疑,體味這位俄羅斯畫家的水彩作品是一件愉悅無比的事情,看《從聖保祿炮台看聖保祿牌坊》,畫中樹影婆娑,點點翠綠水漬彷彿隨着吹拂的微風而翻動,使涼意直透心扉。而在另一幅動人的《玫瑰堂》中,各色路人、小販、人力車都融化在巴洛克教堂門牆的光影微妙變化之中,蘊含着一份不加虛飾的自然與純真氣質。在經歷一段漫長、破碎、磨難的生命旅途之後,史密羅夫此刻只

想盡量享受得來不易的寧靜與生命踏實感，他的神緒已完全投入物我兩忘的境界之中，眼前景物已在來回舞動的畫筆間構成超越時空的永恆真實。”

每次觀賞史密羅夫的水彩畫，都會使我聯想起電影《齊瓦戈醫生》，耳邊縈繞着這部榮獲四項奧斯卡金像獎的電影的主題歌：

人間有愛，有歌兒婉轉唱，
哪怕冰雪，蓋着春天希望。
⋯⋯
總有一天，我們放懷暢想，
隨同春光，突破層層羅網。

滿山遍野，綻開翠綠金黃，
在你心中，多少美夢珍藏。
⋯⋯
總有一天，歡聚互訴衷腸，
再不分離，幸福地久天長。

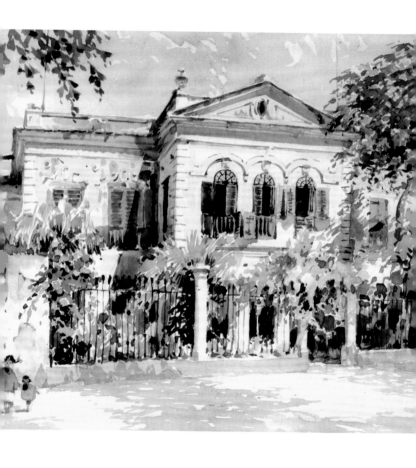

澳門利瑪竇學校　史密羅夫

潘鶴

　　1985 年 9 月，筆者在澳門華僑報擔任學術版的編輯兼記者，恰逢中國著名雕塑家潘鶴應華僑報趙汝能社長訪問澳門，為已故老社長趙斑斕塑像，副總編輯黃漢強把接待和採訪的任務交給我。那天晚上颱風 "黛絲" 襲擊澳門，我在潘教授下榻的總統酒店與他徹夜長談，他給我講了一個纏綿悱惻、蕩氣迴腸的愛情故事："41 年前，也就是 1944 年，我在澳門生活了 10 個月。在那短短的 300 天裡，澳門竟然成了我藝術與愛情的搖籃，也成了我人生的煉獄，竟然使我的一生，像負上了十字架，終生受其鞭笞。如果沒有澳門這個搖籃和煉獄，我可能會走向另外的方向，不一定會對藝術執迷不悟至今。澳門的日日夜夜，使我終生難忘。今天回首往事，我當然不能不相信，那完全是上天安排的一個故事。"

　　潘鶴教授對澳門有特殊的感情，因為當年他的初戀情人從香港移居澳門。數十年後由廣東新世紀出版社出版了《潘鶴少年日記》，這本書中記載了潘鶴對這位少女刻骨銘心的愛情。

　　1940 年底，當時潘鶴在香港大嶼山放學路上邂逅一位

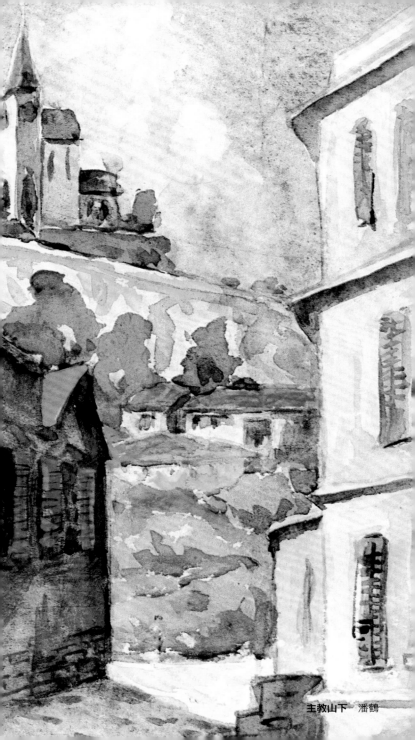

主教山下　潘鶴

新來的女同學，當晚（1940 年 12 月 18 日）少年潘鶴情竇大開，用極盡美妙的文字描摹其對初戀的第一印象和自己的心理狀態："她低下頭，兩隻靈活的大眼低垂着，微微散亂的頭髮，蓋着洋娃娃似的面孔，淺玫瑰紅的兩頰映着西洋式的褐眼，好像有些憂愁，神秘的微笑已沒了，但面龐的活潑，舉動的高雅，仍是保存着。她穿着綠絨短外衣，似乎更顯得活潑。在學校我雖然無福享受她的流盼，但為她高貴的風度所着迷，覺得只有她是值得我注意的。有一次在上學的途中遇見她，她向我打招呼，真使我魂不附體！一路上我只是微笑，遇見同學便打招呼，好像慈愛為懷了許多。這種感染力真是偉大啊！"

太平洋戰爭爆發後，初戀情人全家從香港移居到澳門避難。

1943 年 8 月 28 日的日記中潘鶴寫下了："我要去澳門見一見她才對。我本身命定受愛情磨難，但我不能連累她也同樣遭受各在天涯思念的痛苦，我應該衝破一切阻礙去見她！雖然我年紀還輕，不懂世情，沒有金錢，受家庭監視，又不被她的家庭所瞭解，但是為了神聖的愛，我不能不鼓起勇氣去和環境對抗。怎麼辦呢？……"

命運之神似乎在捉弄藝術家潘鶴。當大半個中國都已

落入日寇之手，全國人民處於水深火熱之際，潘鶴卻被相思和愛情折磨得魂不守舍，接着又鋌而走險偷渡到澳門，在這世外桃源過着少年不識愁滋味的浪漫生活。而 1945 年抗戰勝利、普天同慶的時刻，潘鶴卻陷入生離死別、痛不欲生的感情失落的折磨中。

當時的澳門是戰火紛飛的亞洲地區中唯一的"沙漠綠洲"，這彈丸之地成為東南亞的世外桃源避風港。中國大陸，特別是珠江三角洲、香港、東南亞，凡有財力的人皆逃難至此，一時富商鉅賈雲集，據説此時期的澳門居民是歷史上最多的。然而表面的風平浪靜並非意味澳門是個真正的世外桃源，日本間諜、漢奸、地痞、國民黨特務、共產黨地下工作者及黑幫等各派勢力均在此明爭暗鬥，所以抗戰時期的澳門是個泥沙俱下、魚龍混雜的地方。

1944 年底，逐漸處於軍事劣勢的日寇，為防備盟軍從珠江口長驅直入的反攻，在水陸兩條交通線佈置重兵封鎖，於是澳門與廣州的郵政戛然停止。香山唐家灣和淇澳島之間海面上的一條航線，是專為日軍巡邏炮艇留下的唯一水道，航線之外則密佈水雷。那時潘鶴只有 18 歲，正墮入愛河，朝朝暮暮與避難澳門的情侶鴻雁傳情，這突然音信隔絕一個月，使潘鶴像熱鍋上的螞蟻，到了手足無措的

地步。

　　山重水復疑無路，柳暗花明又一村。潘鶴的命運中偶然出現一個富甲廣州的孔老闆，他請潘鶴為他雕塑一座胸像，並接待潘鶴住到他廣州多寶路的豪宅裡。朝夕相處後，雕塑還未做完，他們倆已成為知心朋友。於是潘鶴把想偷渡赴澳門的心事告訴他。孔老闆也把準備派家丁用船把財物疏散到澳門的秘密告訴潘鶴，並說漢奸已買通，但日本人是很難買通的，漢奸的權力和情報亦有限，所以偷渡極其危險，生死難卜。要潘鶴的父母同意方可考慮讓他去。當潘鶴回家一說，把當律師的父親氣壞了，斥責兒子說若要去便再也不要回來見他。母親更痛哭不停。家裡既不支持，又無現金，今後怎麼辦？幸好潘鶴的一位好友陳偉良同情潘鶴的處境，陳兄家境較寬裕，送了一隻很大的足金戒指給潘鶴傍身。它體積小，又可以隨意彎曲，非常便於攜帶。於是潘鶴便揣着這唯一的資財與少量現金踏上了征途。澳門對於他來說是陌生的地方，除了女友一家，潘鶴幾乎再也不認識誰。在澳門要待多久呢？生活如何着落？前途又會怎樣？潘鶴也顧不得那麼多，心中只有一個願望：一定要見到她。

　　潘鶴乘的是一艘機動木船，船在珠江三角洲河網中飄

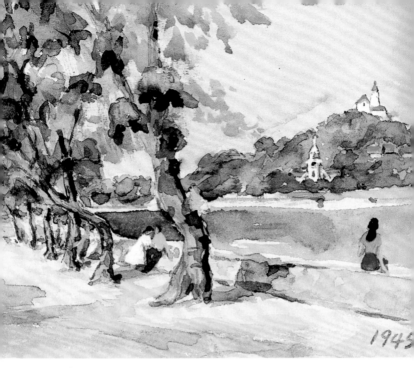

西灣風光　潘鶴

1945

飄蕩蕩、躲躲閃閃，有時一等便是半天，不知是否在等待上天的啟示。就這樣，經過三天三夜的煎熬，木船竟奇迹般地平安到達澳門。封鎖航線已一個多月，相信幾乎就沒有別的人能從內陸跑到澳門，潘鶴偷渡成功了！

　　一到澳門，潘鶴直奔女友家，便投入熱戀之中。天涯海角、南灣、西灣、大三巴、主教山、氹仔、路環、大炮台、松山、利為旅（酒店、餐廳）無不留下他倆的足迹，更重要的是還留下在良辰美景中潘鶴所作的水彩寫生畫。今天，畫圖依舊，但回首卻已不見舊時人了。（這些寫生水彩畫，景觀的主體當今仍存，但滄海桑田環境全變，比如：

《氹仔》畫面上的河流已不復存在,《大三巴》、《松山》畫中的大三巴和松山的周圍高樓林立,已不是荒郊。)

在澳門的這段激情燃燒的歲月裡,潘鶴描繪澳門風景的水彩畫極為珍貴,在這些畫中觀眾彷彿聽到了潘鶴如訴似泣的戀歌;感觸到了青年畫家滿腔的激情。潘鶴以強烈的色彩、明媚的陽光、豪放的筆觸,為中國和澳門美術史上寫下了浪漫的一頁。潘鶴教授在澳門時期的水彩畫汲取了印象派繪畫的觀察方法和表現技巧,強化色彩的冷暖對比,重視色調的變化,熟練地運用線條、光色、水份和筆觸等各種水彩畫語言塑造形象,使他的作品具有鮮明的個人風格。濃郁的澳門地域特色,加上風華正茂的詩情,使潘鶴藝術成就不僅超過了同時期居澳的俄國畫家史密羅夫,即使在 20 世紀 40 年代中國水彩畫家中也是首屈一指的。

今天回顧潘鶴教授的藝術道路和作品,可以作出這樣的評價:他不僅是一位譽滿海內外的雕塑家,也是一位傑出的水彩畫家。他的水彩畫不僅洋溢着他的初戀情感,而且為澳門同胞留下了半個世紀前澳門的風韻。那幅從南灣遠眺松山燈塔的水彩畫,使我們回到 1945 年充滿希望的春天,透過抒情的畫面,觀眾感到東風拂面,大地復甦,萬

象更新，畫家和所有澳門人一樣，滿懷着憧憬和期待。

　　此後幾十年潘鶴再也沒有到過澳門，直到國家改革開放後，潘鶴教授應澳門華僑報邀請為已故老社長趙斑斕立像，後受鏡湖醫院邀請為孫中山立像，才有機會重返澳門兩三次。有件事給潘鶴留下最深刻的印象。一次澳督高斯達邀請他為澳門設計一座大型城徽。政府官員陪同選點之餘，滿足他的要求，重訪大炮台斜巷看看他那值得懷念

松山燈塔　潘鶴

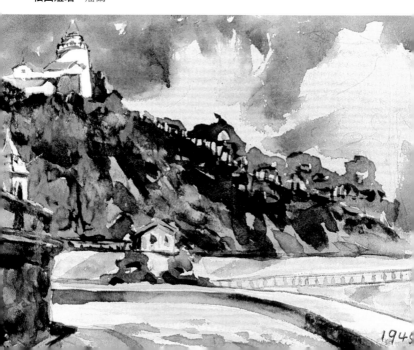

1949

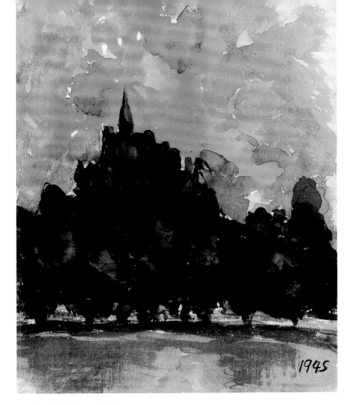

主教山夜幕初垂 潘鶴

的故居。可是門庭依舊，人面全非。官員介紹潘鶴的身份
並再三要求女傭開門讓潘鶴進去參觀，但由於主人不在，
女傭不敢作主。他只有隔着門詢問女傭：是否花園仍有一
棵老桑樹，現在有多高，有沒有結桑果；露台是否仍攀着
開粉紅花的海棠藤。最後，女傭被潘鶴感動了，竟請他入
內。潘鶴不想為難她，得知門庭還依舊，海棠、桑樹仍
存，也就戀戀不捨地告辭了。

　　20 世紀末，我在羊城再次見到潘鶴教授，談及他為珠

海市淇澳島創作的雕塑《重逢》的形象，潘鶴教授感慨地對我說："澳門，難忘的澳門！澳門曾令我頹喪，澳門也給我活力！既留下我半個世紀的傷痕，也留給我藝術的萌芽和終生對藝術的執着！澳門內港碼頭一別竟成抱憾終生，當時相約 10 天後中秋時重聚，此後就天長地久永不分離。說也巧合，半個世紀後重逢竟然真是中秋節，但是早已男婚女嫁、往事如煙了。"

　　潘鶴教授為澳門留下的水彩畫不僅是藝術珍品，也是澳門歷史和城市發展的重要形象資料，更是潘鶴教授情繫澳門的見證。

進入成熟期的澳門水彩畫

迪美

1929 年，路易士‧路西安努‧迪美（Luís Luciano Demée, 1929-　）出生於澳門，這位土生葡人 16 歲向俄羅斯籍建築師、畫家喬治‧史密羅夫學習水彩畫。

青年時代迪美繪畫的風格寫真、樸素，基本功非常扎實，他在 1951 年創作的水彩畫《帆船》酷似他老師史密羅夫的筆法。

1950 年代初，迪美——這位在澳門土生土長、充滿朝氣的青年並沒有隨着老師史密羅夫的離開而放下手中的畫筆，往後數年他依舊作畫不斷。在技巧上，他一方面繼承了老師在繪畫中所呈現的簡樸、爽朗的鮮明特質，而在色調運用上更突顯出對色彩的高度敏感及體悟，表現出一份充滿自信的早熟才華和獨特氣質。1951 年，迪美舉辦首次個人畫展，一鳴驚人。在他早期作品的取材上，儘管與老師一樣描繪了不少建築及街道景物，可是迪美筆下的澳門多了一份歡快的筆觸、鮮艷的色彩和明亮的陽光，迪美更着迷於港口那生機勃勃的情景。從一艘艘揚着風帆、奔向大海的漁船之中，觀眾從這些水彩畫裡彷彿感受到迪美那股充滿朝氣的活力及那份面向未來的憧憬。

　　迪美在 1951 年畫的《曬鹹魚》是他水彩畫作品中最有澳門特色的一幅，他用非常認真的筆法描繪了澳門內港漁民曬鹹魚的場面，色彩單純，構圖均衡，觀眾彷彿嗅到了鹹魚的香味和腥氣，這是一幅澳門民俗風情畫，這樣的情景現在再也見不到了！

　　他 1952 年創作的水彩畫《澳門內港》和 1953 年創作的《南灣》，是兩幅現實主義的代表作。他精心描繪了中國漁船歸來的場面，着意渲染了深沉的氣氛，使畫面洋溢着強烈的生活氣息和時代感；1957 年迪美創作的油畫《內港夜色》是一幅充滿東方情調的作品，表現了他對中國宗教、民俗深刻的認識和理解，在這幅畫中，他用變形和象徵的手法，融合了東方藝術神秘的情趣。

　　迪美在葡萄牙接受了繪畫高等教育，並得到高秉根基金會的獎學金到巴黎深造，他的視野開闊了，他用宏觀的目光觀察風雲變幻的世界，用豐富的色彩和瀟灑的筆觸表達內心。

　　迪美 1985 年 10 月在澳門賈梅士博物館舉行回顧展，當時我曾經陪同廣州美術學院油畫系主任徐白堅教授訪問迪美，中葡兩國畫家一見如故，切磋畫藝，交流心得，十分融洽。

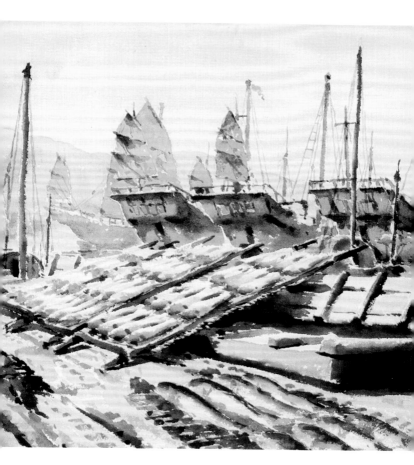

曬鹹魚 迪美

在那次訪問中，迪美教授送給我一本他親筆簽名的畫冊，我將這本畫冊作為研究澳門美術史的重要資料珍藏。2006 年 11 月澳門民政總署和澳門藝術博物館為迪美教授在澳門舉行題為《鄰光逝影》的水彩畫畫展，使澳門人倍感親切。

澳門美術界人士懷着一份崇敬的心情，回顧迪美先生於半個世紀以前繪畫的早期作品。這批首次公開展出的 91 件畫作，向我們展示着一位年青人對藝術無比真摯的熱誠

內港夜色 迪美

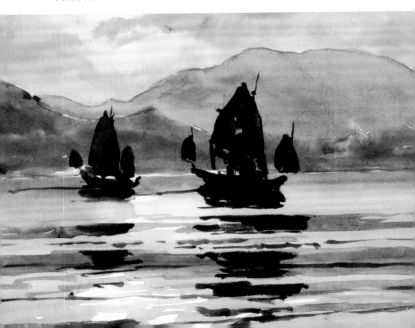

及對生命的不斷探求。這次畫展的策展人土生葡人江連浩回憶："早在 20 世紀 60 年代末期，我在迪美父親的家，看到了迪美很有氣勢的水彩畫，相比起水彩名師喬治·史密羅夫的作品，可謂有過之而無不及。"

迪美 1950 年代初在澳門的作品追求的是生活情趣，1980 年代的作品則表達了他的哲理思想。如果說 1985 年他的回顧展有些具有探索的成份，那麼 1991 年的畫展則更趨向成熟和完美。1960 年代至 1970 年代澳門畫壇一度比較保守。1985 年迪美的回顧展以磅礴的氣勢打破了澳門畫壇沉悶的局面，打開了澳門觀眾心靈中的窗戶，呼吸到更新鮮空氣。迪美是澳門畫壇的先驅者、一位先知先覺的勇士，他使澳門的繪畫衝破了各種無形的束縛，匯入世界現代藝術的潮流之中。

從喬治·史密羅夫到迪美，半個世紀以來澳門畫壇發生了巨大的變化，縱覽迪美的作品，觀眾可以清晰的看到澳門西洋畫發展的歷程和規律，迪美始終走在澳門藝術潮流的前列。半個世紀中，迪美從澳門走向世界，他的作品被世界各地博物館、藝術機構和私人收藏，他從小城澳門的土生葡人青年成長為雄視畫壇的巨人。歷史進入 21 世紀，人們編寫 20 世紀澳門美術史的時候，迪美將佔有重要

的一頁，因為他是 20 世紀後半葉澳門畫壇當之無愧的一位
代表人物。

甘長齡

甘長齡（1911-1991）在香港出生，自小就甚喜習畫。
抗日戰爭期間，中國水彩畫的先驅人物徐詠青先生，舉家
從上海移居香港，並與甘長齡結下師徒之緣。徐詠青自幼
在上海徐家匯天主教土山灣畫館學習美術，繼承意大利傳
教士畫家的美術教育傳統，同時又開創了上海月份牌年畫
的先河。中西合璧的水彩畫技法為甘長齡日後的藝術生涯
奠下深厚的基礎。

甘長齡於 1954 年由香港遷居澳門，開始從事美術設
計、藝術創作和美術教育的工作。當時他已是"頤園雅集"
的成員，與活躍在澳門藝壇的畫家進行各種藝術交流和創
作活動。在我的記憶中，他像一位勤奮的老農民，"日出而
作、日入而息"，每天拿着水彩畫具，默默地在紙上耕耘，
對推動當時澳門的水彩畫發展作出傑出的貢獻。正如甘長
齡先生的女兒在 2003 年紀念畫展時說："父親一生生活簡
樸，對藝術專誠勤奮。藝術源於生活，父親的畫流露出他

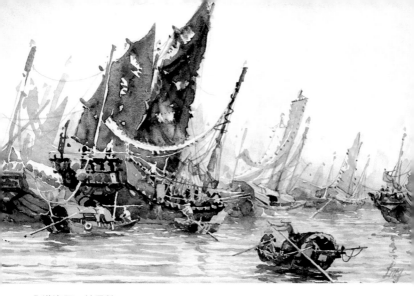

內港漁民　甘長齡

對生命的熱誠，人情的真摯，他的畫中有挑着擔子上街叫賣的販子，賣菜的婆婆；有戴着竹帽推着滿載貨物的木頭車的搬運工人，又或是打着洋傘穿着西服的女士們，又或是揹着孩子手提着菜籃的婦人；忙碌的下環街，有正在泊岸的漁船，這邊炊煙正濃，那邊有托着貨物、踏着跳板為生活奔波但充滿幹勁的勞苦大眾。今天努力活着，為的是明天更好。畫中背景是我們平日不經意走過的街角陌巷，轉個彎兒的市集，令人感覺繪畫人在畫中，渾然一體，融於生活。先父的水彩畫，極能表達出水彩畫的特性，在不失透明度之中，永遠透出他個人獨有的風格和筆觸。"

　　甘長齡是一位貼近生活而多產的藝術家。澳門每一個角落，無論是南灣堤岸，或是內港水上人家的舢舨，都留下他的足跡。在接近 40 年的藝術創作歷程中，他的作品

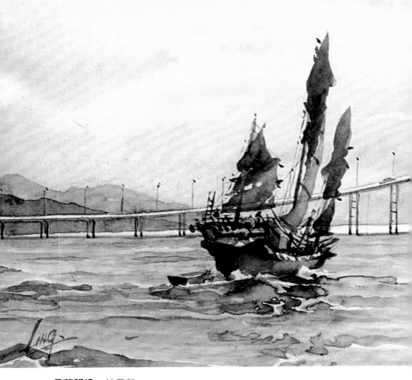

日落歸帆 甘長齡

都真實反映了澳門城市容貌的變遷，在濃淡不同的色彩之中，彷彿聽到濠江小城脈搏的跳動。他數以千計的水彩佳作，也是澳門 20 世紀 50 年代至 80 年代發展過程的記錄，更是澳門市民集體記憶的重要佐證。甘長齡畫的《內港漁民》是 1970 年代漁業的縮影；而《大三巴牌坊》和《寶血女修院》所渲染的澳門歷史氛圍，正是筆者剛到澳門時的第一印象；至於《日落歸帆》更是 1980 年代初澳門的典型景色，畫中那兩艘帆船和落日充滿了詩情畫意，成為絕唱。

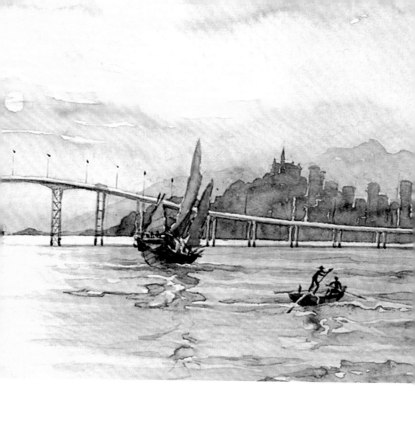

　　甘長齡是一位嚴師與伯樂，當年不少跟隨他習畫的少年郎，如今都是事業有成的藝術家，成為澳門藝術事業的棟樑之材。澳門藝術博物館吳衛鳴館長回憶起他的恩師時情真意切："……觀音堂、大三巴、老楞佐教堂等名勝既古樸又雄偉，是老師流連忘返的寫生之地；南灣、高士德馬路的參天大榕樹，他畫了一遍又一遍；別人眼中，新填海、沙梨頭、筷子基等貧民居住的鐵皮木屋，銹跡斑斑，電線桿東歪西倒，老師偏偏在這裡發掘出未經刻意安排的另類意象與優美。只見老師手中鉛筆飛快地來回移動，只

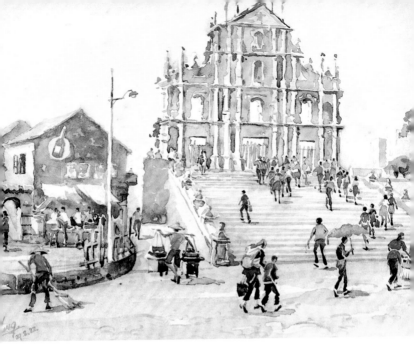

大三巴牌坊　甘長齡

需一會兒，眼前景物就生動地躍然紙上。每當寫生時，圍在老師身邊好奇的孩子們不期然在這魔術般的過程發出天真的讚嘆，要是老師發現其中閃着靈氣的眼神，就會彎下腰來問道：'細路，鍾唔鍾意畫公仔？問你父母，跟住一齊來。'還記得哥哥當時仍身穿汗衫，跂着拖鞋，就是這樣接過簡單的畫具，開始入美術創作的大門。那時我年紀還小，望着哥哥跟隨一大群夥伴漸漸遠去，心裡湧起一陣玩伴離別的失落。……到了中三那年，我終於鼓起勇氣，敲響老師畫室的木門，不消說，能夠成為老師的學生，且在每個周末學習繪畫，對熱愛塗鴉的我來說，確是件極快樂的事。當然，這還不包括老師經常帶我們上茶樓、吃糕

點，更不用說哥哥、我和其他孩子們多年以來無需交付哪怕是一分錢的學費……"

郭士

　　郭士（1919-1999）原名一楚，廣東潮州人，歸國華僑。早年畢業於新加坡南洋美專藝術教育系。擅長各流派油畫、水彩畫、中國水墨畫，先後在海內外從事藝術工作50餘年，曾服務於教育、影劇界擔任美術教師和佈景設計等藝術工作。

　　從郭士的年表中紀錄的事項來看：

　　1947年，參加新加坡中英聯校《教師藝術作品展》油畫獲金牌獎、水彩高級獎；

　　20世紀50年代初回國，60年代初移居澳門，從事專業美術工作；

　　1979年，作品入選《廣東省美展》，於廣州市展出；

　　1984年，作品入選《第六屆中華全國美展》；

　　1985年，作品入選由中國美術家協會主辦畫展；《中國現代畫展》於香港展出；

　　1987年，應邀參加新加坡潮團主辦畫展；《國際潮人

水鄉三月 郭士

書畫大展》於新加坡展出;

　　1987 年,榮獲澳門總督馬俊賢博士頒授文化功績勳章;

　　同年,應中國文聯邀請,作為港澳特邀代表團成員出席北京舉行《第五屆中華全國文化會議》;

　　1988 年,為澳門街坊會聯合總會統籌畫展(籌募社會服務經費),於澳門中華總商會禮堂展出;

　　1989 年,作品入選《第七屆中華全國美展》於北京展出。

　　由此可見郭士在澳門美術界是一位非常活躍的畫家。澳門回歸前,他和當時的澳葡政府上層、土生葡人畫家、澳門本地社團的領袖均有非常好的私交。他長期擔任澳門美協的

理事長，熱心與國內美術界的交流。但是他又是一個極為傳統的中國文人，1960 年代初期他從內地移居澳門後，一直沒有穩定的工作和固定收入，靠澳門美協一份微薄的津貼和少量賣畫收入維持生活，家境貧寒，但是他卻安貧樂道，苦中作樂。他晚年多繪中國水墨畫荷花，淡泊明志，以此表示自己的志趣。郭士告訴筆者，在新加坡南洋美專他主要是學習西畫，打的基礎是西式素描、油畫和水彩，28 歲在新加坡中英聯校《教師藝術作品展》中油畫和水彩畫分別獲得金牌獎和高級獎，但是晚年卻一頭沉湎於中國水墨畫，這大概也是文化尋根的現象。他在七、八十年代畫了很多水彩，筆調很飄逸瀟灑，畫面充滿了生機。郭士根據中國傳統繪畫的理論，在構圖上運用"賓主、呼應、開合、藏露、繁簡、疏密、虛實、參差"等對立統一法則來佈置章法，並巧妙地處理畫面的空白，使無畫處皆成妙境，留給觀眾許多想像的空間，他創作的《水鄉三月》和《沙漠駝鈴》都是具有民族風格的水彩畫佳作。

杜連玉

杜連玉（Herculano Hugo Gonçalves Estorinho, 1921-1994）

的父親是葡國拉戈阿（Lagoa）人約瑟．岡薩維斯．杜（José Gonçalves Estorninho），母親是澳門人彭美拉（Palmira Maria Augusta Estorninho），杜連玉是這個家庭的第九個孩子。

杜連玉 1921 年 4 月 1 日生於澳門巴冷登街 3 號的寓所內。在澳門長大的他，開始就讀於聖約瑟教會學校，之後轉到殷皇子學校。在他的授課老師中，有著名的畫師拉拉．雷伊斯（Lara Reis），還有使他在繪畫及作曲上受益匪淺的波達羅．包熱斯（Bordalo Borges）及安東尼．聖克拉拉（António de Santa Clara），在他們的美術啟蒙教育下，杜連玉 8 歲就拿起了水彩畫筆。

杜連玉 33 歲時在受洗禮的教堂成婚。當時他的職業是氣象台觀測員。這一職業他勤勤懇懇地幹了 17 年之久，為此，1984 年 3 月 23 日他曾獲得"氣象功動證書"。在氣象台觀察與紀錄大自然符合他熱愛觀察大自然的天性，他喜歡看澳門的自然風光：水、天空、植物、建築。那時候澳門氣象台建在大炮台上面，周圍絕大多數是二層高的西洋別墅和唐樓，大炮台上的氣象台居高臨下，澳門所有的景色一覽無遺，盡收眼底。可惜近年來澳門增加了許多"水泥森林"，擋住了人們的視線，在大炮台再也見不到當年的

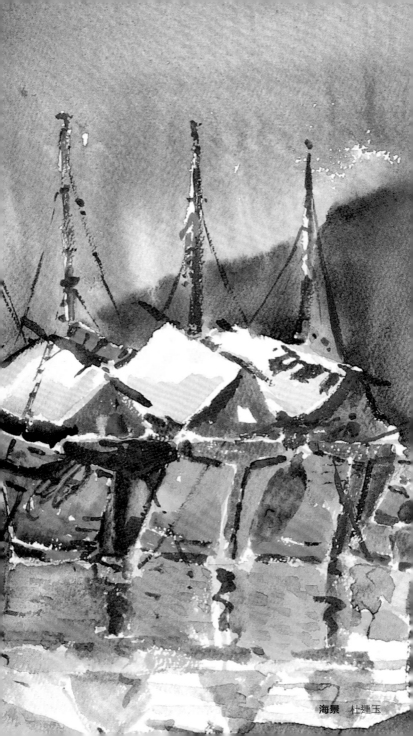

海景　杜連玉

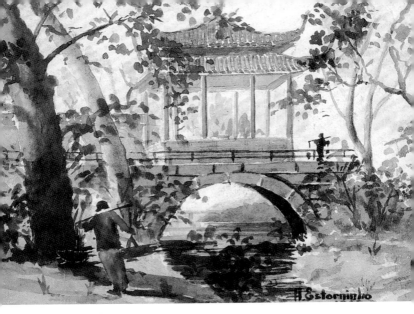

亭橋　杜連玉

自然風光。

　　畫家杜連玉深邃而溫柔的目光不僅注視着人，注視着天空，而且也注視着這片生於斯長於斯的土地。

　　杜連玉是一位勤奮好學、博採眾長的藝術家，他從來沒有種族和門戶偏見。他曾向兩位德國後裔 Brigitte Reinhardt 及 Frederick Joss 學畫，杜連玉本人在殷皇子學校學生為其舉辦的展覽上接受一家澳門報紙的訪問時，曾說過 "Frederick Joss 是一位教給我許多繪畫知識的人"。1963 年杜連玉與 Frederick Joss 曾在澳門市政廳舉辦畫展。

　　作為畫家，杜連玉一生崇尚自然，從來沒有放棄過寫生，但是其後期風格卻逐漸趨向自由。在他的最初幾幅水彩畫中，圖案的線條還較為明顯，但到了晚年，線條均消

失得蹤影全無。杜連玉的隨意性及繪畫技巧幾乎成了一個連貫的整體。此外，色彩的搭配及題材的簡潔顯示出表現主義對他深刻的烙印。

杜連玉深受法國巴比松（Brbizon）學派的美學觀點及印象主義時期各學派的美學觀點影響，也非常瞭解印象派畫家的技巧理論。他在初期作品中經常顯示出模仿的痕跡。水彩畫本身就使畫家有一個較大的表現自由的空間，可以反映畫家在景物面前的激情。題材的選擇與色彩的運用，是畫家詩一般目光的反映，這在杜連玉的水彩畫中比比皆是。

水彩畫《亭橋》是杜連玉一生中畫得最有中國情調的作品，如果沒有右下角的葡文簽名，觀眾一定以為是中國畫家的佳作。這幅畫證明中國美術對杜連玉的影響，也證明生活在澳門的土生葡人對中西文化交流的貢獻。此外，杜連玉使用的水彩畫顏料中有些礦物質含量較高，所以在畫風景特別是遠山，水彩顏料在背景上沉澱，造成特殊的山巒肌理效果。杜連玉的水彩畫還有一個獨特的地方，就是他的畫面緊湊的構圖。他的水彩畫作是緊湊與流動的結合體，這種對立的統一使杜連玉的水彩畫具有十分獨特的個性和原創性。

　　杜連玉於 1968 年前往東帝汶主持帝汶旅遊暨娛樂公司，1970 年回到澳門後，杜連玉繼續其企業家的生涯。開始任葡京酒店的董事，後於 1974-1976 年間，任澳門旅遊娛樂公司的顧問。1976 年，杜連玉開始擔任澳門南灣新建成的新麗華酒店經理，這一職務他一直做了 17 年。雖然工作繁忙，但杜連玉仍沒有放下畫筆，1976 年他還同中國籍的畫友郭士等人在市政廳舉辦了畫展，在賈梅士博物館也舉辦了兩次個展。在他執掌新麗華酒店期間，他的辦公室是"畫廊"、"畫室"、"視聽室"及"圖書館"。朋友們聚會、

帆船　杜連玉

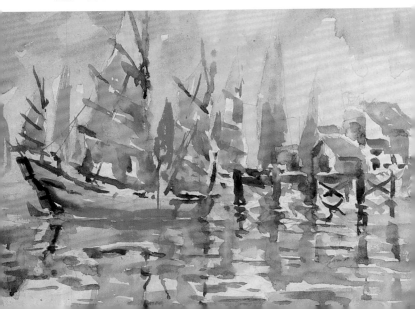

作畫、讀書、聽古典音樂，濟濟一堂。他的辦公室是一個不折不扣的"裴多菲俱樂部"。

在 1980 年代，杜連玉接觸了抽象主義。他在這方面的的嘗試獲得了不小的成功。但是這些抽象的油畫並沒有取代畫家對大自然詩一樣的崇拜和情感，也沒有減弱他對塵世的關注，水彩畫寫生始終是他的最愛。

1994 年 4 月 30 日，杜連玉以 73 歲的高齡去世，他留下重要的作品——水彩畫，是中葡文化交流的結晶。

譚智生

譚智生，1921 年出生於廣東雲浮縣，少年時代在肇慶隨當地名畫家李嘯山習中國畫，畢業於肇慶高級師範學校，曾歷任澳門多家中、小學美術教師，並設有畫室授畫。譚智生先生的水彩畫在畫壇有很高的地位，觀眾對他類似中國畫大寫意的水彩畫的豪放筆觸、淋漓墨色，有深刻的印象。

澳門回歸祖國前夕，將近 80 高齡的老畫家譚智生又帶給觀眾一份驚喜、一個衝擊。譚智生先生把近十年來他在風景、靜物畫領域內的探索和創造呈獻給澳門的觀眾。譚

智生先生在澳門從事美術教育達半個世紀之久，桃李滿天下，他在澳門美術教育的領域中取得了公認的成就；同時他的水彩畫也以豁達宏偉的氣魄稱雄澳門。但是，譚先生總是謙虛地面對各種讚譽，他從不滿足已經取得的成就。譚先生除了在學校擔任美術教師之外，還擔任澳門美術協會副會長等美術社團的領導職務，他以身作則，用滿腔的創作熱情和獻身精神，推動澳門美術事業的發展。他晚年在水彩畫領域內的創新和探索與齊白石的"衰年變法"有異曲同工之妙，都反映了"老驥伏櫪，志在千里"的抱負。

如果說譚先生的水彩畫運筆吸收了中國畫潑墨大寫意的豪氣，那麼他水彩畫的色彩則明顯的借鑑了歐洲印象派的光色理論和表現技法。法國畫家後期印象派的大師高更（Paul Gauguin, 1848-1903）有句名言："色彩在現代繪畫中將起音樂性的作用。像音樂那樣顫動的色彩最容易感染觀眾。它在自然中同時也最難捉摸；這就是它的內在力量。"印象派繪畫的一項重要革新和貢獻，是在光與色的表現上取得了突破性的成就。他們根據自然科學關於光和色的原理，把眼睛所見到的現實世界看作一個瞬息變化的光和色的世界，用原色並列或重疊及補色對比的手法，表現出"瞬間"的光色印象，形成強烈的音樂效果。

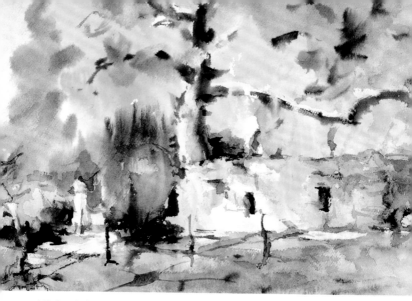

大砲台 譚智生

　　在澳門的畫壇上，色彩是一門比較弱的課題，有些畫家仍停留在用素描方法作水彩、油畫的階段，對於印象派的研究和學習還處於起步狀態。因此，譚先生在水彩、油畫創作中借鑑印象派繪畫的經驗，對澳門水彩、油畫事業的發展無疑是一個重要的突破和勇敢的嘗試。印象派繪畫在光色表現上的成就是世界美術史上重要的里程碑，也是人類在觀察方法上的一個新台階，對於中國和澳門的水彩畫家、油畫家來說，應該踏上，也必須踏上這一台階，在這個基礎上再作新的飛躍。

　　譚先生踏上了這個學術台階，他帶動了澳門水彩畫的飛躍。

　　譚先生繪畫生涯中一個最重要的特點是"寫生"。許多

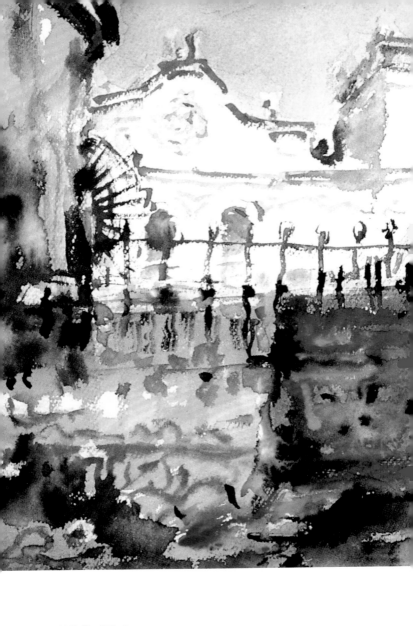

望德堂 譚智生

人受狹隘理論的誤導以為寫生是習作，只是收集素材的一個手段。因此對寫生只是把它當作進入創作過程中的一個階段。其實寫生也是一種創作，是客觀景物在畫家手中的直接表現。它更多地蘊涵着畫家最珍貴的"心源"——感情的流露與宣泄。寫生作品在僵化的學院派眼中被視為習作，其實美術史上優秀的作品多出自寫生，因為它充滿了創造性和感染力。

"外師造化，中得心源"（《歷史名畫記》卷十）這一句中國繪畫的千古絕唱，出自唐代畫家張璪（一作藻，字文通）之口，流傳至今已有 1,300 年的歷史，這句名言被譽為"放之四海皆準"的真理，為歷代中國畫家所遵循。與西方現代美學理論也不謀而合。譚智生的風景寫生，從水彩畫到油畫，他一直在追隨着造化，許多精湛的技巧和畫風的轉變，均是"外師造化"的原則所致，又因為有了"中得心源"的審美原則，所以在師造化的同時，印象派繪畫的理念和畫家本人的情態得以繼承發揚。

中國的山水畫家在"外師造化，中得心源"的指引下，到了宋代師造化的方法有了改變，不再是對景物死板地描摹形狀。駕馭了心源，師造化的意義也隨之擴大。在源上探索山水風韻的宋代大畫家范寬（10 世紀末至 11 世紀

初）"居林間，常危坐終日，縱目四顧，以求真趣。雖雪月之際，必徘徊遊覽，以發思慮"，他拜天地為師既虔誠又瀟灑，創作了許多優秀的山水畫，形成了中國山水畫的第一個高峰。

譚智生先生對澳門的美麗風光情有獨鍾，他全身心都融化在自然景觀之中。正因為如此，他的畫與他所處的造化——澳門中西合璧的景色，有着形象和意趣上的內在聯繫，他的水彩畫也因而注入了西洋的斑斕色彩和節奏鮮明的音樂感。

華士古花園　譚智生

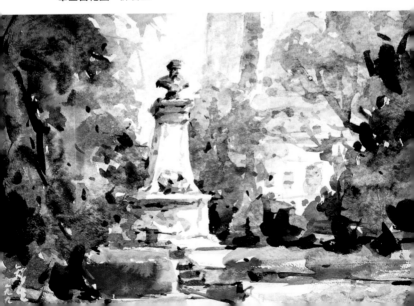

陸昌

　　畫家陸昌（1923-2006）是澳門美術協會的創始人之一，也是澳門文化界的知名人士，數十年來，他為繁榮澳門的美術事業、促進中外文化交流作出很多貢獻。陸昌自學成才。抗戰時在劇團當過佈景、裝置以及化妝等，畫過不少抗日招貼畫。戰後在幾間大戲院任美工，上世紀五、六十年代，澳門同胞慶祝國慶，其中一項重要的宣傳工作是蓋搭牌樓，最多的一年達十多座。當年這些牌樓的主要策劃者是陸昌，他也是組織者和製作者。

　　早在 1956 年，陸昌深感澳門美術界亟需有個組織、聚會交流畫藝，以推動澳門美術活動，遂與澳門老一輩的畫家關萬里、梁惠民、譚智生等人一起籌組美術會。在當時得到澳門知名人士何賢先生的支持，創建了“澳門美術協會”的前身——“澳門美術研究會”。該組織從十幾位志同道合的美術愛好者的努力開始，發展到今天成為澳門規模較大、最有影響力的民間文化團體。

　　眾所周知，澳門是一座蕞爾小城，它的龍頭產業是博彩旅遊，文化事業相對薄弱，而澳門美協的會員除少數專業畫家之外，大部分都是業餘畫家及美術愛好者，創作上

的困難是不少的。可是，他們熱愛澳門、熱愛祖國，對家鄉的山山水水、一草一木寄以深情。他們除反映澳門社會生活和風土人情之外，多年來在陸昌的帶動下，堅持愛國愛澳的創作道路，堅持寫生。他和澳門美協會員走遍了祖國大江南北，深入到五嶺山區和珠江水鄉，把對祖國的深情寄與筆墨畫卷。50多年來，澳門美協和祖國的美術界保持密切的聯繫，廣東省美協黃新波、關山月、胡根天、黃篤維、廖冰兄等前輩對澳門美協的工作也關懷備至。

陸昌本人是一位資深的水彩畫家，他創作的水彩畫《碎石路》，通過描繪澳門典型的碎石路，讓人們從凹凸不平的路面，看出它古老而多災難的歷史。人們為了生活，每天都在它上面走過，從尖踏到圓，只有它，才能低訴人們生活的變遷，表現人生道路的艱難和曲折，給人以向上的勇氣和奮進的力量。這幅水彩畫在第六屆全國美展上被評為特別獎，後為中國美術館所收藏。

陸昌的其他水彩畫如《華燈初上》、《盛會》和《新疆天池》都頗具新意。廣東畫家黃安仁欣賞了他的作品《華燈初上》之後指出："畫家不單寫黃昏，卻從朱自清'但得夕陽無限好，何須惆悵近黃昏'中得到啟發。在落日餘暉中卻升起華燈熠熠，展示人生前途無限，生機一片。它既如

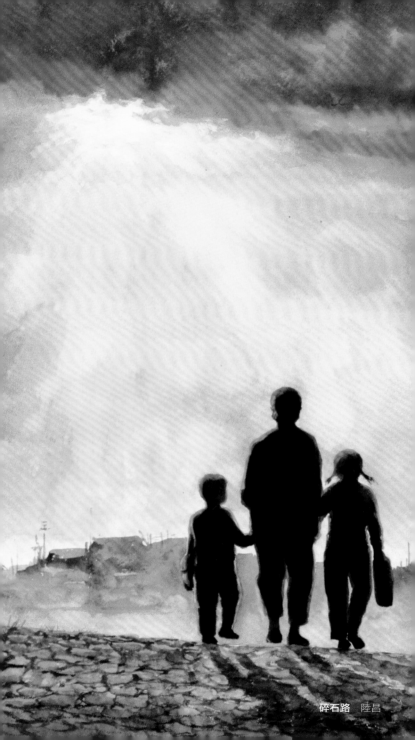

碎石路　陸昌

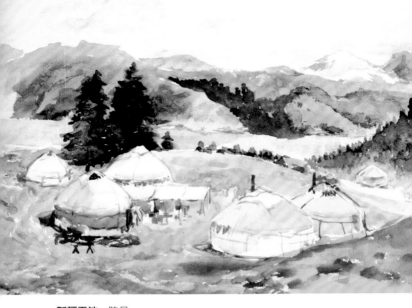

新疆天池 陸昌

實的表現了澳門西灣景色，也寄託了畫家對生活的看法，耐人尋味。"而《盛會》則以澳門回歸祖國時金蓮廣場歌舞場面為背景，仙鶴北飛象徵祖國統一的美好前景，表達了畫家的愛國熱忱。

國畫《西灣堤畔》是陸昌晚年的代表作。在陸昌的筆下，澳門西灣古老的榕樹被人格化了，蒼勁的樹幹、濃密的樹葉顯示出頑強的生活力，它是生命和歷史的見證。畫家在創作中大膽的吸收了水彩畫的構圖、色彩、意念，用簡練新穎的象徵手法，表達了畫家對澳門的感情，畫面洋溢着深沉的鄉土氣息、沉重的歷史感和渾厚的音樂旋律。嶺南派大師關山月先生觀賞了陸昌的畫後十分讚賞，他

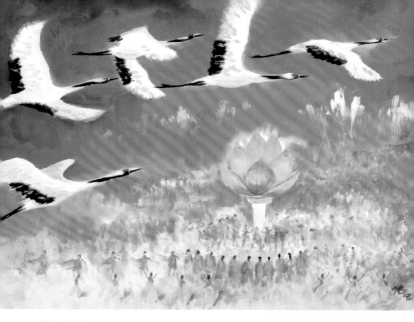

盛會 陸昌

說："畫展中表現澳門風光的如陸昌的國畫《西灣堤畔》
等，是很有特色的作品。"關老又說："陸昌先生創作的
《好雨知時節》色彩飽滿，用筆流暢……是比較好的作品。"

　　澳門開埠以來已有 400 年的歷史，它是中西文化的交
匯點，畫家陸昌在中西繪畫結合的探索中，用水彩畫為畫
壇百花園增添了色彩，但他卻自謙是一名美術"打雜"，是
為美術工作的"奔跑工"而已。

水彩畫交流活動

　　自 20 世紀以來，香港、澳門先後回歸祖國，澳門的

水彩畫家們自覺地擔負起與祖國內地文化交流的重任,並且以出色的表現、精彩的作品,為宣傳推廣澳門的城市形象立下了汗馬功勞。其中最成功的是《穗港澳水彩畫邀請展》。這個展覽是由澳門美協倡議,得到穗港兩地美術團體的響應,政府部門的支持,三地很快取得了共識,決定在穗港澳三地輪流舉辦水彩畫邀請展。

廣州、香港和澳門這三座城市位於珠江三角洲的門戶,比較早接觸西方文化,得風氣之先,因此,水彩畫在穗港澳十分流行,並且產生了不少優秀的水彩畫家,為中國畫壇增添了光彩。穗港澳三地的畫家歷來有民間文化交流的傳統,已故廣東美術家協會主席黃新波生前大力提倡三地美術交流。1997 年 12 月,香港已回歸祖國,澳門也即將回歸祖國懷抱,由澳門美術協會在"天時、地利、人和"的大好形勢下主辦第一屆《穗港澳水彩畫邀請展》為穗港澳三地的文化交流作出新的貢獻,首屆在澳門,第二屆、第三屆在廣州、香港舉行,隨着港澳回歸祖國,《穗港澳水彩畫邀請展》越辦越好。通過舉辦邀請展,三地水彩畫家切磋畫藝,易地寫生作畫,加強了三地的文化交流,促進了水彩藝術的普及和提高,而且發展了粵港澳三地美術界的傳統友誼。

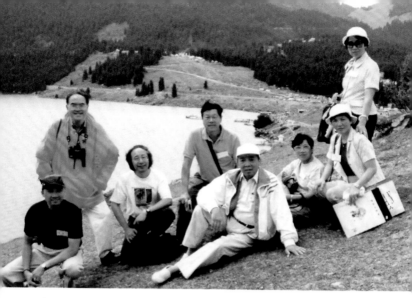

澳門美協會員在新疆天池寫生後合影

　　澳門水彩畫家的作品不僅在珠江三角洲地區展覽，而且結合水彩畫寫生活動到新疆、西藏、西安等地展出，為推廣宣傳澳門的世界文化遺產景點，建立澳門文化形象，擴大與內地的文化交流，功不可沒。

現當代的澳門水彩畫

吳樹倫、張耀生

　　吳樹倫、張耀生兩位畫家是澳門美術協會的創會會員，早年在澳門擔任美術宣傳和學校的美術教育工作，對澳門美術的普及工作有很大的貢獻。他們倆酷愛水彩畫，數十年如一日，從事水彩畫寫生和創作。1992 年，澳門美術協會為他們倆舉辦了《水彩畫聯展》，在澳門文化廣場展出的 50 幅作品，是從兩位畫家近年來數以百計的作品中挑選出來的佳作。

　　吳樹倫先生善於用寬闊的筆觸、淋漓的水份抒寫自然博大的景色和豪邁的感情；張耀生先生則以閃爍的色斑、活潑的筆調表現港澳城市風情和生機蓬勃的氣息。兩位畫家都把東方人的情趣和意念引入水彩畫，他們的作品樸實而不失其色彩的豐富，寫意而無空泛輕飄之感，顯示出兩位畫家深厚的造型功力。

　　在那次展覽會的場刊上，吳樹倫和張耀生十分感慨地回顧了他們倆到香港謀生的艱苦歲月，表達了他們對水彩畫藝術執着的追求，以及和香港畫友們一起為提高水彩畫技藝的不懈努力。使人讀來為之動容："十多年來，我們由於生活需要，不得不轉到香港工作，這裡緊張的生活節

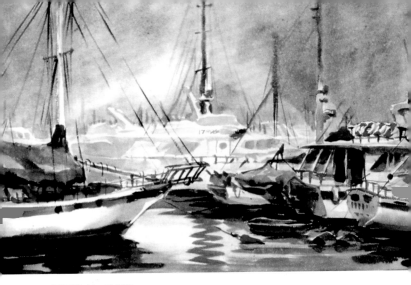

風雨欲來　吳樹倫

奏、環境的擠迫感，往往令人吃不消，我們所喜受的繪畫
嗜好，亦不能不暫時擱置起來。還好！在香港我們認識了
一群美術朋友，與他們經常聚會，大家在百忙之中，盡量
抽出時間進行寫作，使我們的繪畫技術不致荒廢。我們的
‘星期日寫生活動’，最初只有數人而已，憑着大家的毅力
堅持下來，影響所及，結果現在已發展到十幾、二十人，
其中有十位是從不間斷的，真令人敬佩不已。他們不論技
術上的高低，繪畫形式的不同，大家都能各抒己見，並沒
有派別之爭，真正做到以畫會友為目的，交流心得，互相
影響，共同提高。”

　　吳樹倫和張耀生還借這次展覽的機會認真地總結了
赴港十餘年間對水彩畫積累的寶貴經驗，他們指出，探索
水彩畫的特點，要發現它的偶然性，過分刻意，反失去了

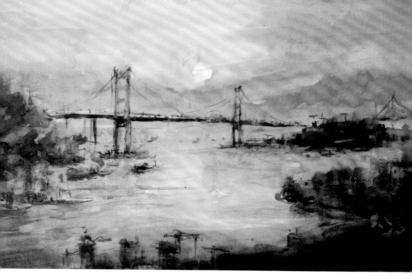

香港青馬大橋 張耀生

現實的韻味。雖然，有些畫家認為，水彩畫只作為紀錄式的，收集素材的造型手段，但如何運用水份效果，顏色調子，這些技巧是很重要的。怎樣處理光線、空氣變化的氛圍感，這方面更需要從現實的景物進行觀察、研究，這種韻味才能體會，這不是在室內苦思冥想中所能寫成的。當然，在郊外寫作過程很匆忙，他們對現實景物只能從"意境"入手，達到概括形象而不失其"神態"，個中趣味，只有作者自己體會得到的。所以，他們以為只有通過對實物形象進行寫生，才能增強他們的觀察力，更敏銳地發現自然現象的變化，更有效地發揮他們的表現能力，作品才能充滿蓬勃的生命力。

黃金

　　水彩畫家黃金與張耀生、吳樹倫的經歷、文化背景大致相同，他也是在 1970 年代從澳門到香港謀生的畫家。他在澳門為戲院畫海報，到香港主要從事的工作也是電影海報的設計和繪製，由此他打下了堅實的人物畫基礎。他的人物肖像水彩畫具有形象準確、性格鮮明、色彩和素描自然結合的特點。澳門美協 50 周年畫展，黃金參展的作品是《畫家黃永玉》，這幅水彩肖像畫代表了澳門人物畫創作新的里程碑，無論是內容和形式，色彩和明暗，還是筆觸和水份，都十分完善，畫家黃金利用水彩顏料的透明性多次覆蓋、重疊，產生複色效果，他採用乾畫法使筆觸貼切，產生壯茁的輪廓線，造成厚重、結實的體積感。老畫家黃永王臉部表情和雙手描繪得非常傳神，背景牆上掛着黃永玉的代表作《阿詩瑪》，情景交融，烘托主題，老畫家親切的形象呼之欲出。據筆者個人的經驗，用水彩畫工具來描繪人物，從技術角度來說比油畫描繪人物更具難度。水彩畫家黃金在人物肖像畫創作的成就，是名列港澳地區前茅的。

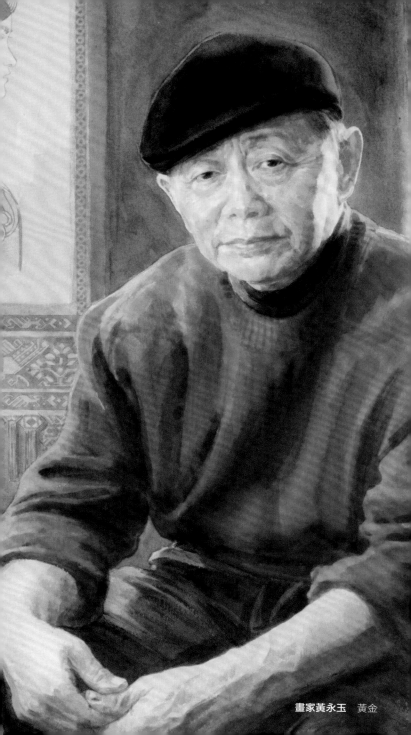

畫家黃永玉　黃金

姚豐

在 20 世紀 60 年代初，澳門有一批熱愛美術的青年，他們的經歷和年齡相仿，都渴望到廣州美術學院學習，那是離澳門最近的"藝術宮殿"。

42 年前，澳門有一位瘦瘦小小，斯斯文文的初中畢業生姚豐考進了廣州美術學院附屬中學。這在當時的澳門可稱作"史無前例"，就是在今天，澳門的初中生考進廣州美院附中也是屈指可數。雖然不是"狀元及第"，也有一份"金榜題名"的榮耀。

少年姚豐面前，藝術宮殿的大門敞開了。在廣州美術學院附中的教室、圖書館和展覽廳裡，姚豐看到了素描、速寫、油畫、水彩畫、中國畫、版畫和雕塑……。從歐洲文藝復興運動的經典、浪漫主義畫派、法國印象派、俄國巡迴畫派到中國"五四"新文化運動的美術高潮，氣象萬千的畫面使姚豐目不暇接，如同飢餓的孩童面對一桌"滿漢全席"，山珍海味、玉液瓊漿使他大開眼界。

五光十色、多姿多彩的美術作品讓少年姚豐的視野大大開闊，他對於色彩淋漓的水彩畫情有獨鍾，水彩畫也是美院附中給他的啟蒙教育，姚豐很快就掌握了水彩畫的基

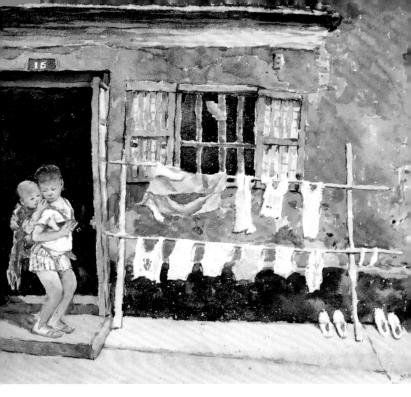

兄弟倆 姚豐

本技法，他每星期都要交幾幅水彩畫習作給老師，少年姚豐的畫筆揮灑着陽光和色彩。原本他可以沿着這條金光大道讀完附中課程直升大學，成為一個專業畫家。但是，世事無常，姚豐生不逢時，進美院附中還不到一年，"文化大革命"爆發了，藝術的聖殿被紅衛兵砸爛，姚豐無奈回到澳門，繼續完成普通中學的課程。

"文化大革命"打斷了姚豐在美院附中的學業，但是姚豐還執着地迷戀水彩畫，他回到澳門濠江中學，課餘就拿

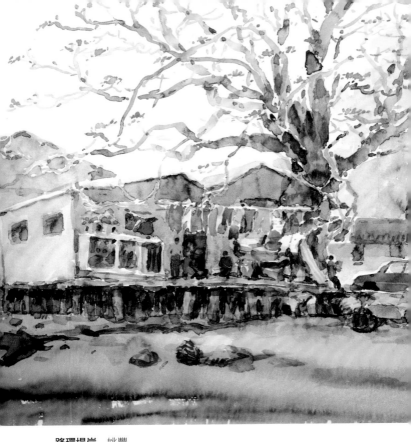

路環堤岸　姚豐

起筆作水彩畫。1968 年他從濠江畢業，到鏡湖醫院化驗室工作，業餘仍拿起筆作水彩寫生畫。從廣州美院附中回澳已整整 42 年，姚豐用畫筆頑強地編織着他的"水彩夢"。中國有 13 億人口，有成千上萬間醫院，在醫院化驗室做技術員的人，數以萬計。他們年復一年地做着單調重複的工作，就像他們穿的白色工作服幾乎沒有什麼色彩。姚豐也

穿着同樣蒼白的工作服，不同的是姚豐內心激盪着流光溢彩，因為他有"水彩夢"，姚豐是幸運的。

今天，姚豐已經過了"知天命"的年紀。他和普通的澳門人一樣，生活、工作和家庭的擔子使他早生華髮，兩鬢斑白。"水彩夢"使他樂天知命，他畫完一幅水彩畫就會瞇起眼睛自我欣賞一番，陶醉在寫生的亢奮中，享受創作的樂趣，產生發自內心的微笑，在自己的新作前他的笑容充滿了稚氣，彷彿又回到 42 年前，重返美院附中的課堂裡。我和姚豐等一批畫友經常在畫展和美協開會時見面，我們只要一談起水彩畫，姚豐就恢復了青春，眼神中似乎還閃爍着中學時代的純情、天真、好奇和探索的光芒。

姚豐從廣州美院附中回來的時候，澳門學習條件差，畫冊資料少，訊息閉塞，學水彩畫很艱難，幸虧有陸昌先生、譚智生老師和美協一班志同道合的畫友，相互切磋畫藝，逐步形成了澳門水彩畫家強大的陣容和濃烈的學術氛圍。

姚豐雖然師從譚智生老師，但是他沒有狹隘的門戶之見，他的藝術視野很寬廣，從澳門早期的英國畫家錢納利、俄國畫家史密羅夫到中國早期的水彩畫家張眉蓀、潘思同，凡是有特色的畫藝他都如飢似渴的吸收，姚豐 30 多年從來不趕時髦，腳踏實地形成了他樸素的寫實畫風。他

的代表作《中西情結》透過近景澳門厚厚的古城牆，看到中景的哪吒廟和遠景的大三巴牌坊，姚豐在這幅畫的創作過程中，老老實實的一筆一筆塑造了近景、中景、遠景三個層次，一點也不取巧，色彩飽和，造型嚴謹，水份掌握得恰到好處，他用色彩對比和明暗對比的手法，造成了醒目的視覺感染力。

姚豐是一位勤奮的畫家，澳門半島和氹仔、路環都留下了他的足跡和汗水，他對於澳門的名勝古蹟，橫街窄巷有獨特觀察和多角度的描繪，在一次畫展中他用三種不同的構圖，描繪"大三巴牌坊"的雄姿，具有深沉的歷史感和文化內涵。在《氹仔嘉模教堂小景》、《崗頂》和《路環街景》這些作品中，姚豐像一位熱情的導遊用娓娓動聽的藝術語言，向我們講述澳門的故事，又像一位出色的民間歌手，吟唱一首又一首具有鄉土氣息的民歌，抒發了他對澳門的深情，也為觀眾帶來藝術的享受。

吳衛堅

吳衛堅自 1970 年起隨本澳老畫家甘長齡先生學畫，他的水彩畫既有甘長齡先生的傳統筆法，又有他自己的創

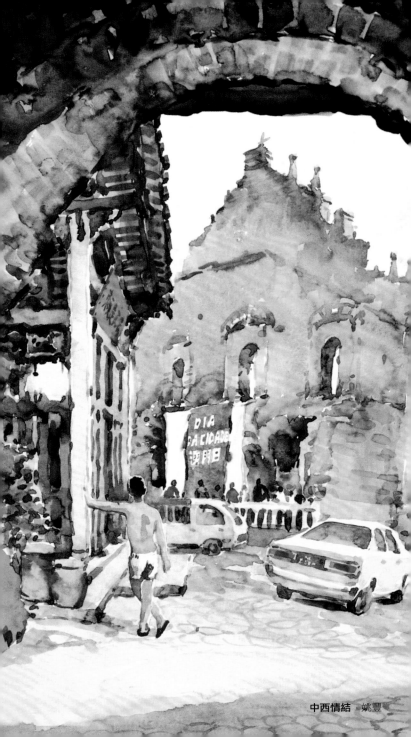

中西情結　姚豐

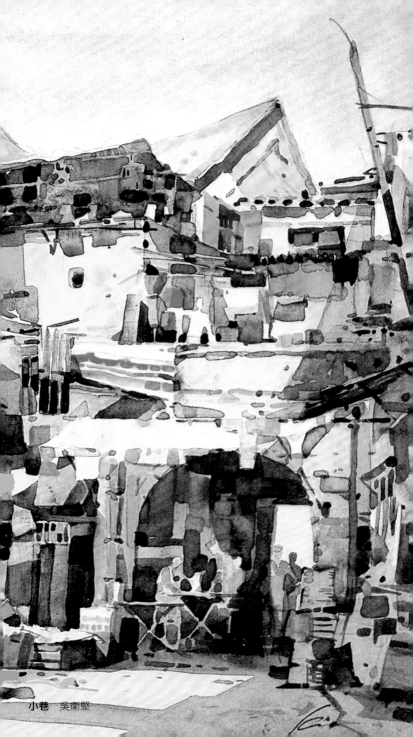

小巷　吳衛堅

造。吳衛堅的水彩畫設色甜暢，筆法豁達，用廣東話說就是很"爽"。澳門的大街小巷，船來舶往的港口碼頭是他反覆寫生的題材，他的作品有鮮明的地方特色和時代風貌。曾經公開展出的《戀》和《小巷》洋溢着詩意和人情味；另一幅題為《中》的水彩畫則精心描繪了一棵大樹及濃蔭深處的小鳥，畫家熱情的歌頌大自然，從這些畫中我們不難看到甘長齡先生篤厚的藝術品格對學生的影響，同時從吳衛堅的水彩畫中看到了他扎實的素描基本功和嚴謹的創作態度。

　　吳衛堅先生現任澳門美術協會理事、堅藝策劃製作有限公司創作總監、澳門郵政局特邀郵票設計師、澳門公益金百萬行美術設計師。20餘年來為澳門郵政局設計35套、150枚郵票，1983-1997年發行設計之郵品雙展，曾獲澳門1981年文物週海報設計比賽、1983年地區藥用植物郵票設計比賽、1984年清潔運動海報設計比賽、1991年第八屆全澳書畫聯展（西畫組）、同善堂堂徽設計等比賽冠軍，並獲日本1984年第五屆國際漫畫大賞優秀賞（獎）、1991年第二屆國際郵票設計比賽入選獎，1985年意大利國際郵票設計亞軍，以及1993年澳門特別行政區區旗區徽設計比賽二等獎。由此可見，水彩畫對於吳衛堅來說，不僅是一門

他喜愛的繪畫，又是奠定他藝術生涯和事業成功的重要基礎。

黎鷹

黎鷹是譚智生的學生，但是黎鷹並不盲目的模仿老師，黎鷹是一個有主見的人。他的水彩畫最大的特點是具有強烈的生活氣息和人間煙火。由於從 20 世紀末期開始，數碼科技的迅速發展，攝影技術和器材的低廉、普及，使許多畫家放棄了現場寫生的手段，而採取拍攝照片素材後，回家在畫室裡製作風景畫。但是黎鷹拒絕了照相機的誘惑，他數十年如一日堅持帶着原始簡陋的水彩畫調色盒、畫筆和小櫈，"流竄"在澳門的街頭巷尾，孜孜不倦，樂此不疲地描繪小城的景色。人們經常可以看到一位被太陽曬得黝黑、像修路工人一樣坐在街邊的水彩畫家黎鷹。他用彩筆紀錄下從 20 世紀到 21 世紀澳門的小城故事和鄉土氣息，他畫的《大三巴牌坊背影》、《鄭觀應故居》和《哪吒廟》三幅水彩畫充滿了溫馨情調和歷史滄桑感，如果不是現場寫生，很難達到如此動人的畫面效果。黎鷹已經掌握了非常熟練的水彩畫技法，如果他能對色調和虛實作進一步的研修，

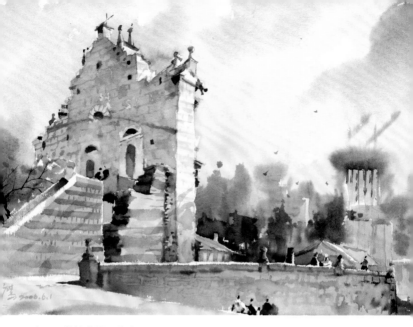

大三巴牌坊背影　黎鷹

黎鷹將成為 21 世紀澳門水彩畫的傑出代表。

廖文暢

　　廖文暢的水彩畫在目前繪畫市場上十分暢銷，靠賣畫為生的畫家在澳門很少，屈指可數。有些人賣畫靠炒作，而廖文暢賣畫靠他的實力。廖文暢是一位有智慧的畫家，他掌握了水彩畫的特點，在 2004 年《時光》系列的創作實踐中把水彩畫水份的流動性，色彩的溶解度，把握得游刃有餘，描繪得如夢似幻，發揮到淋漓盡致，他善於把凌亂的景色和人物動態轉化成活潑跳躍的筆觸，用重色塊作為

澳門歷史建築群　廖文暢

穩定畫的低音，使畫面活而不亂。他善於運用筆觸，揮灑
自如，結合水漬、色斑，使畫面始終保持清新、流暢的透
明感。例如：《澳門歷史建築群》這樣一幅 100×200 cm 大
型的水彩畫，他能通觀全局，提綱挈領，用色彩冷暖、明
暗虛實的手法將繁多的中西建築文物組織安排在同一個畫
面之內，達到有條不紊、細而不膩，雅俗共賞的效果，儘
管左下角石獅的色彩與郵局大樓色調雷同，顯得沉悶而不

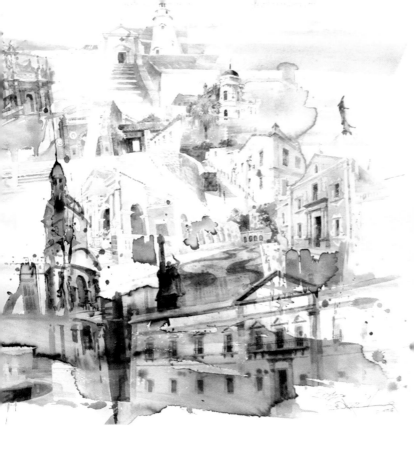

協調。但瑕不掩瑜，總的來說是一次成功的大型水彩畫創
作實踐，筆者十分欽佩廖文暢先生的勇氣和毅力。廖文暢
先生的其它水彩畫作品也都顯示他靈動的筆法和揚長避短
的構圖能力，中國繪畫非常講究畫面疏與密的佈局，要求
"密不透風，疏可跑馬"，廖文暢水彩畫產生的節奏和韻
律，就源於他對"疏密"的把握。無疑，廖文暢是當代澳門
水彩畫壇的實力派畫家。

邵燕樑

　　邵燕樑是現任澳門美協的理事長。他是我的畫友和同事，我們都在澳門文化局工作，我和他相識共事 20 年之久，對其人其畫有比較深的瞭解。邵先生擅長油畫、壓克力和水彩畫，他的畫"細膩、平實、有深度、有內涵"。邵燕樑師承譚智生，但是邵燕樑在學習素描的基礎課程後，很快就在創作上追求自己的風格。邵燕樑的父親是澳門老照相館的攝影師，邵燕樑受到父親攝影作品的啟蒙和美國畫家安德魯·魏斯（ Andrew Wyeth, 中國內地譯作：懷斯 ）的影響，對於那些粗製濫造的所謂藝術家的作品不屑一顧。他在 20 世紀 80 年代初創作了一幅題為《8.13.27》的油畫，以俯瞰的角度描繪了一個買"六合彩"人物的形象，對澳門畫壇影響很大，確立了邵燕樑細膩的超級寫實主義風格。近年來，邵燕樑創作的水彩畫更發展了這種細緻寫實的作風。以《路遙知馬力》為例，這幅水彩畫刻劃了一位騎摩托車為市民送石油氣的工人背影，這種形象和事物，對於每一個人都是司空見慣的，但是邵先生用敏銳的目光捕捉到生活中的美，他細緻的筆調再現了這個關係到千家萬戶生活的行業，他興致勃勃、津津有味地用水彩畫描繪了

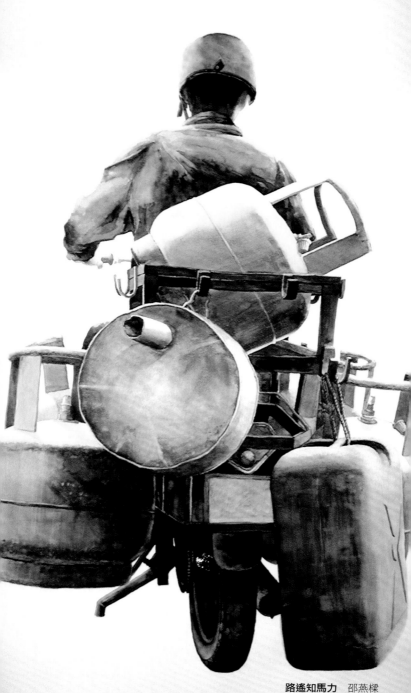

路遙知馬力 邵燕樑

每一個細節，彷彿這輛送石油氣的摩托車就在你身邊匆匆駛過，轉進小巷，駛到你家門口⋯⋯使每一個觀眾都會產生共鳴。另一幅水彩畫《期待突破》則表現了畫家本人為了創新和突破所作的思考，反映了畫家內心的苦悶、掙扎、探索和衝破束縛的強烈願望。用水彩畫筆來塑造人物形象是有一定難度的，而邵燕樑以他的毅力和執着實踐着他的水彩畫超級寫實主義藝術追求。

潘錦玲

潘錦玲是一位才華出眾的澳門女畫家，她擅長工筆重彩人物畫，在港澳、新加坡、加拿大報刊上作長期連載的插圖、連環畫和人物繡像，形象生動有創意，深受讀者歡迎，享有盛名，並設計了許多套澳門郵票。但是許多讀者不知道她還是一位優秀的水彩畫家，她在 20 世紀末曾經創作了一幅題為《龍環春曉》的水彩風景畫，參加第十二屆澳門藝術節美展獲獎。這幅畫色調鮮明，運筆流暢，葡式建築和茂密的大樹交相輝映，靜中帶動，引人入勝。潘錦玲的水彩畫促進了她的重彩人物畫的發展，她後來在中國藝術研究院研究生院重彩畫研究生課程班結業，專門學習

龍環春曉　潘錦玲

重彩的材料和技法，以創作畫為主，又通過文化課的考核
完成論文，補充了繪畫藝術的理論基礎。中國美術館評論
家建議潘錦鈴就以水彩融入重彩畫中。經她多番鑽研、嘗
試，在其優美的人物畫上賦予水彩融合重彩，形成了悦目
的新風貌，受到廣泛的好評，並被重慶師範大學書法藝術
教育培訓中心特邀為客座教授。

林健恩

　　林健恩先生是一位滬澳文化結合的水彩畫家。他原籍
上海，早年畢業於上海大學美術學院，具有扎實的繪畫功

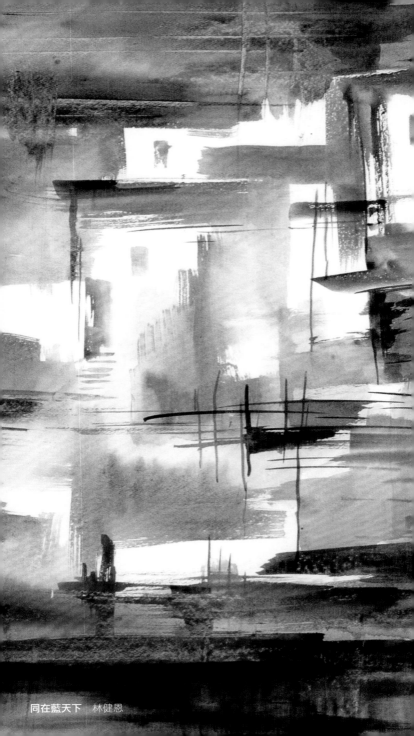

同在藍天下　林健恩

底。1980 年代初融入澳門藝術界，從事水彩畫創作，是澳門畫壇的活躍份子。林健恩的水彩繪從上海到澳門的城市角落，筆觸滲透着生活印記，表達無限情感，體現了這位畫家追求創新心路歷程。

林健恩早年在上海學畫，1980 年代移居澳門，擔任美術教師工作。多次參與海內外畫展，成為澳門知名的水彩畫家之一。上海是著名"海派"的策源地，有深厚的文化藝術積澱。上海的水彩畫，更是聞名世界的品牌，這裡出現過冉熙、潘思同、李咏森、張眉蓀、哈定、雷雨等水彩大師。林健恩先生從小就是在這種藝術生態中耳濡目染，繼承了"海派"水彩畫的優良傳統。林健恩畫風在上海知名的"海派"藝術薰陶下，又與澳門的多元文化交融。技法包含多種元素，既從傳統中一步一腳印認真扎實地走，又能夠脫俗於傳統，創造出充滿個人風格的水彩畫，迸發異樣光彩。

林健恩移居澳門後，這種"海派"基因與澳門五光十色的多元文化碰撞、交融之後，水彩畫創作就更具創造活力。中國美協《美術》雜誌主編王仲先生指出："林健恩先生的水彩畫基調是抒情性，明快、流動、如輕風拂面般的馨雅。所選題材大多是城市景觀，層層疊疊的屋舍門窗，

縱橫交錯的線條和色澤，交織着藝術家對千家萬戶平民百姓生活的深沉人文關懷。"

林健恩 2004 年在澳門民政總署畫廊舉行了《水色交融——林健恩作品展》，他活潑的筆鋒下，水份、色調、線條巧妙組合後的水彩夢境中，每一幅作品，每一個佈局都充滿着無限的生活氣息，畫紙被靈性的畫筆輕觸，精湛的筆墨盡現水彩畫豐富的文化內涵和"風乍起，吹皺一池春水"的意境。

徐新

最後，筆者用 200 個字介紹自己——徐新，少年塗鴉，自學水彩畫，中學隨美術老師朱瑚、孟光習畫，青年時代負笈北京電影學院，素描和油畫師承李宗津教授。1982 年移居澳門，由於長期埋頭文案、創作劇本和學術研究，無暇作畫，但水彩畫仍是心中的最愛，每年撥冗用水彩繪一幅澳門教堂，印製成聖誕卡寄給親朋好友，略表心意，《聖·玫瑰堂》、《主教大堂的彩色玻璃窗》和《澳門嘉爾默羅修道院》都是近年的作品。

水彩畫是一門高雅的藝術，也是一種"自娛自樂"的

聖‧玫瑰堂　徐新

藝術，澳門有不少人是水彩畫"玩家"，他們是澳門水彩畫

興旺的群眾基礎，筆者身為其中一員，深感自豪。

參考書目文獻

《澳門美術協會成立五十週年紀念特刊》，澳門美術協會出版，2006年4月。

《陸昌美術作品集》，曦諾發展有限公司出版，2001年5月。

《第一屆穗、港、澳水彩畫邀請展》，澳門美術協會出版，1997年12月。

《吳樹倫、張耀生水彩畫聯展》特刊，澳門美術協會出版，1992年。

《姚豐水彩畫選》，澳門美術協會出版，2001年5月。

《譚智生水彩畫集》，澳門基金會出版，1998年。

《杜連玉平生作品》，澳門基金會出版，1995年。

《人間勝境——甘長齡紀念畫集》，澳門基金會出版，2003年10月。

《水色交融——林健恩作品集》，澳門民政總署出版，2004年6月。

《粼光逝影——路易士·迪美水彩風景畫集》，澳門民政總署、澳門藝術博物館出版，2007年5月。

《心靈驛站——史密羅夫誕生百年水彩畫集》，澳門民政總署、澳門藝術博物館出版，2003年7月。